新雅・寶寶生活館
寶寶快樂成長系列

我愛收拾

作者：佩尼・塔索尼 (Penny Tassoni)
繪圖：梅爾・霍亞 (Mel Four)
翻譯：小雅
責任編輯：趙慧雅
美術設計：鄭雅玲
出版：新雅文化事業有限公司
香港英皇道499號北角工業大廈18樓
電話：（852）2138 7998
傳真：（852）2597 4003
網址：http://www.sunya.com.hk
電郵：marketing@sunya.com.hk
發行：香港聯合書刊物流有限公司
香港荃灣德士古道220-248號荃灣工業中心16樓
電話：（852）2150 2100
傳真：（852）2407 3062
電郵：info@suplogistics.com.hk
版次：二〇二〇年五月初版
二〇二二年二月第二次印刷

ISBN: 978-962-08-7424-6
Original title: Time to Tidy Up
Text copyright © Penny Tassoni 2019
Illustrations copyright © Mel Four 2019
This translation of Time to Tidy Up is published by Sun Ya Publications (HK) Ltd. by arrangement
with Bloomsbury Publishing Plc through Andrew Nurnberg Associates International Limited.
Traditional Chinese Edition © 2020 Sun Ya Publications (HK) Ltd.
18/F, North Point Industrial Building, 499 King's Road, Hong Kong
Published in Hong Kong, China
Printed in China

我愛收拾

佩尼·塔索尼 著
Penny Tassoni

梅爾·霍亞 圖
Mel Four

新雅文化事業有限公司
www.sunya.com.hk

每個人都需要學會收拾。

收拾讓我們有更多的空間玩耍。

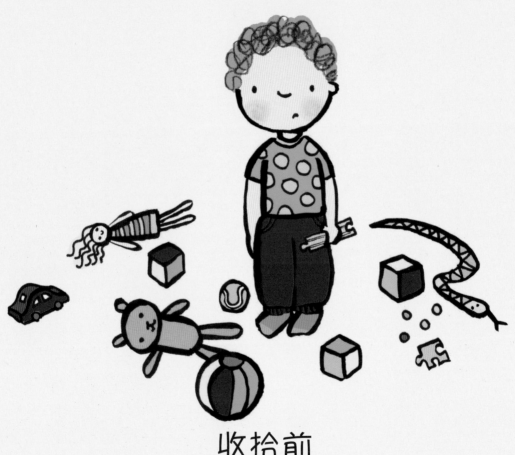

收拾前

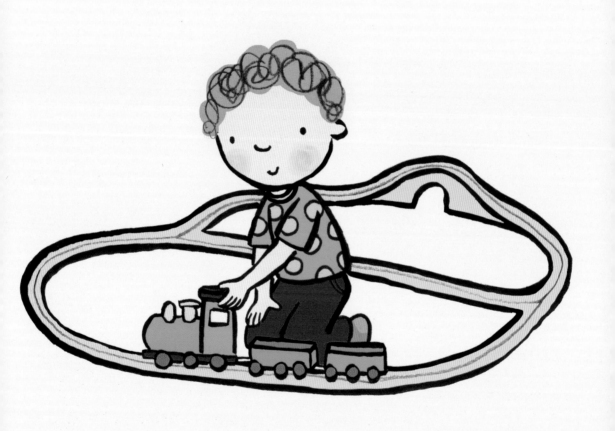

收拾後

收拾後物品能夠歸類放好。

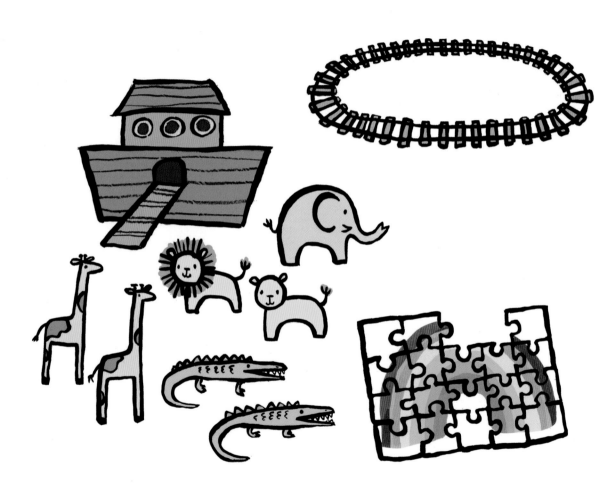

你知道這些玩具應該放在哪裏嗎？

收拾後我們更容易找到
想要的物品。

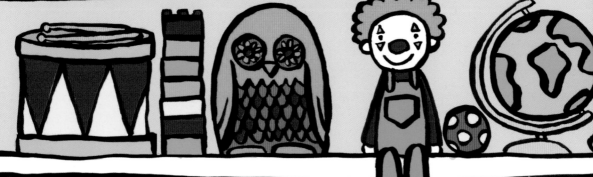

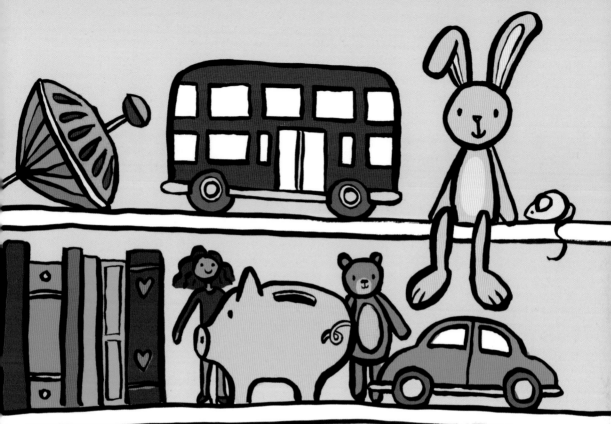

你看見架上有什麼？

我們可以把物品放在櫃裏，

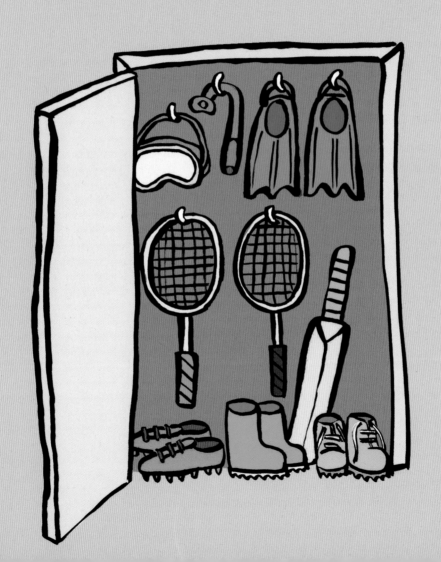

放在箱子裏，

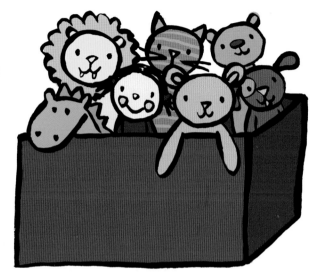

或是放在架上。

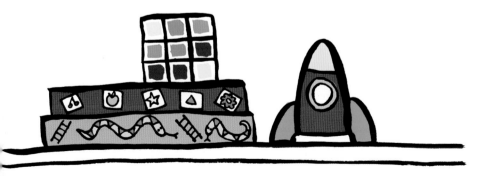

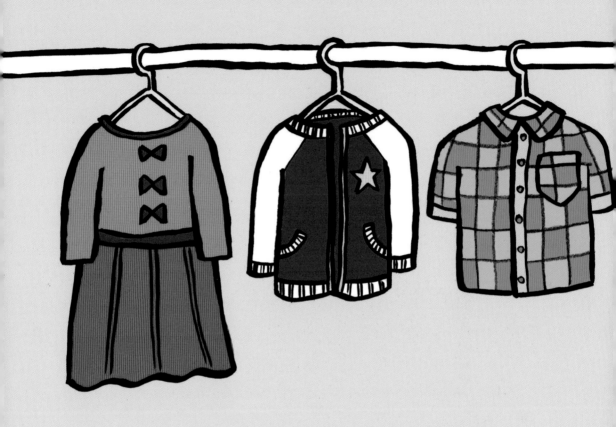

這些衣架上有什麼？

這些抽屜裏有什麼？

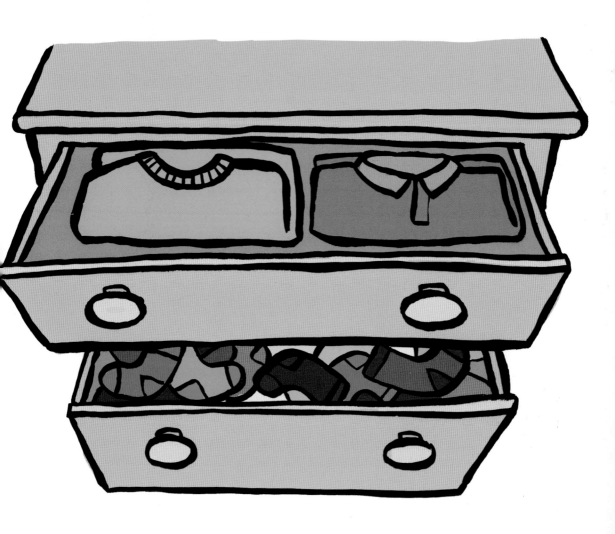

原來收拾可以很有趣！

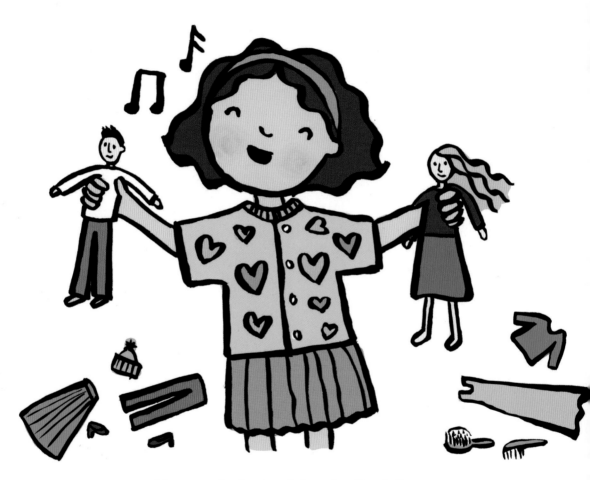

你可以唱着歌收拾，

也可以跳着舞收拾。

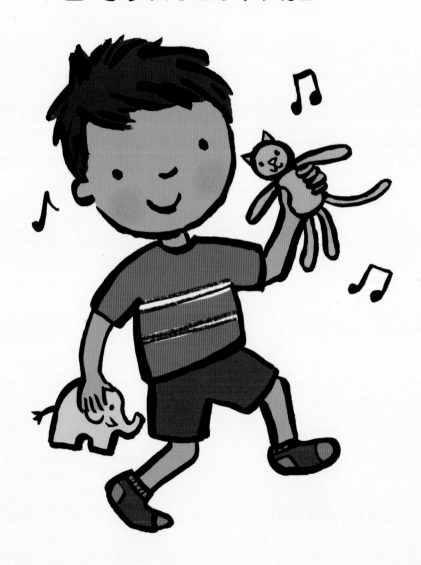

還可以在收拾時
扮演

機械人……

在尋寶的人……

小偵探……

或是超級打掃
英雄！

如果你在收拾時遇上困難，

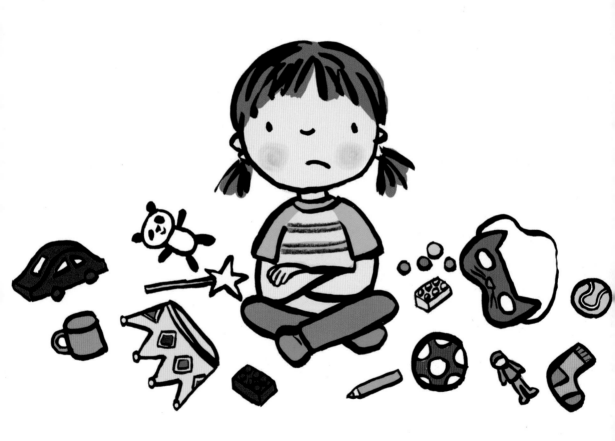

你可以先從收拾三件物品開始。

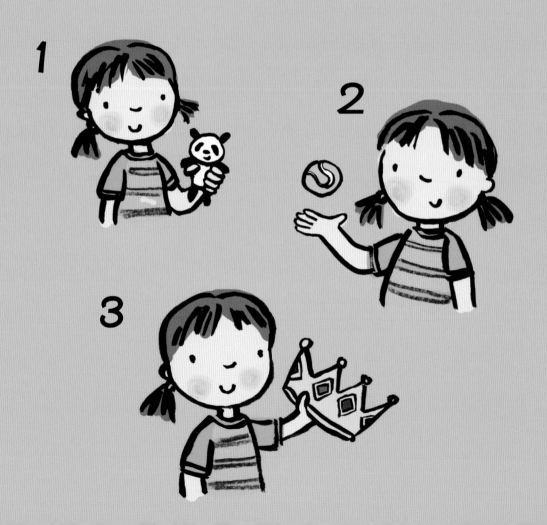

然後再做一次……

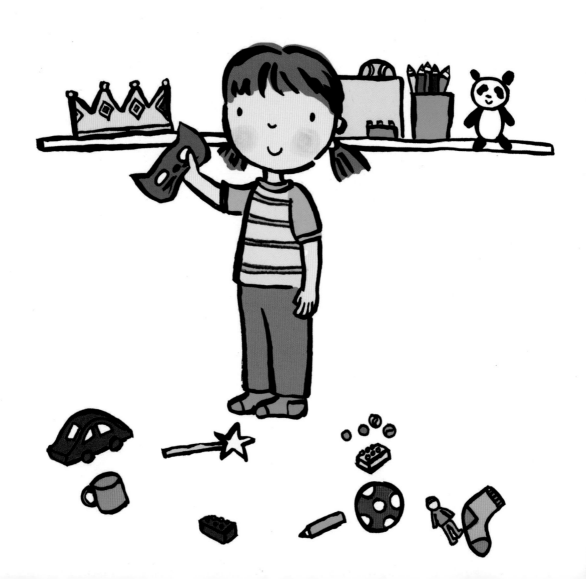

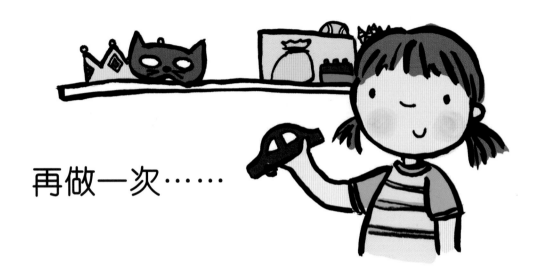

再做一次……

又再做一次。

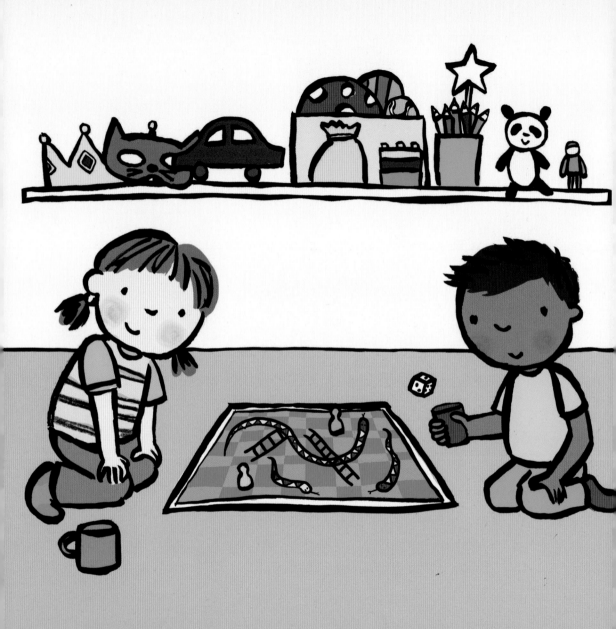

轉眼間，
一切便收拾好了！

如何培養寶寶收拾的好習慣

收拾是寶寶必需要學習的一種重要技能。如果寶寶能養成三部曲：玩耍→收拾→離開，那就最理想不過了。爸媽要讓寶寶學習先把眼前的東西整理好才開始新的活動，以訓練寶寶的自理和自我監管的能力，寶寶才能學會控制慾望和衝動。寶寶在學習收拾期間，需要您的協助。您不妨參考以下的一些方法：

- 嘗試把收拾的過程變得有趣，讓寶寶感到收拾是一件快樂的事。例如把收拾變成一個計時遊戲，看看寶寶在限時之內能夠收拾到多少。

- 收拾時給寶寶加一點小任務，例如：先把大的物件收拾好。

- 在收拾時，跟寶寶説説各種物品的顏色和形狀，讓寶寶學習如何分類。

- 給寶寶示範如何摺叠和整齊放置物品，然後分類儲存。

- 把整理好的物品放進收納箱，並在箱子上貼上標籤或物品的照片，讓寶寶能認得物品放在哪裏。

- 當寶寶嘗試多次也無法把物品整理得好，那就要想一想是否給寶寶買了太多玩具了。

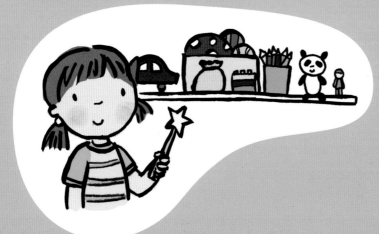

- 您可以提醒寶寶每次玩耍後都要收拾，並在寶寶懂得收拾後稱讚他，這樣能鼓勵寶寶持續收拾，並逐漸成為習慣。